墨安 M KE
SHUFA XILIE
CONGSHU

书法系列丛书
SHUFA XILIE CONGSHU

中国历代名碑名帖原碑帖系列

# 李思训碑

刘开玺 编著

黑龙江美术出版社

# 出版说明

李邕（六七八至七四七），即李北海，唐代书法家。字泰和，广陵江都（今江苏省扬州市）人。李邕少年即成名，后召为左拾遗，曾任户部员外郎、北海太守等职，人称『李北海』。七十时，为宰相李林甫所忌，含冤杖杀。他工文，尤长碑颂。善行书，变王羲之法，笔法一新；并继李世民晋祠铭后以行书书写碑文，名重一时。

李思训碑书法瘦劲，结字取势较长，奇宕流畅，其顿挫起伏奕奕动人。

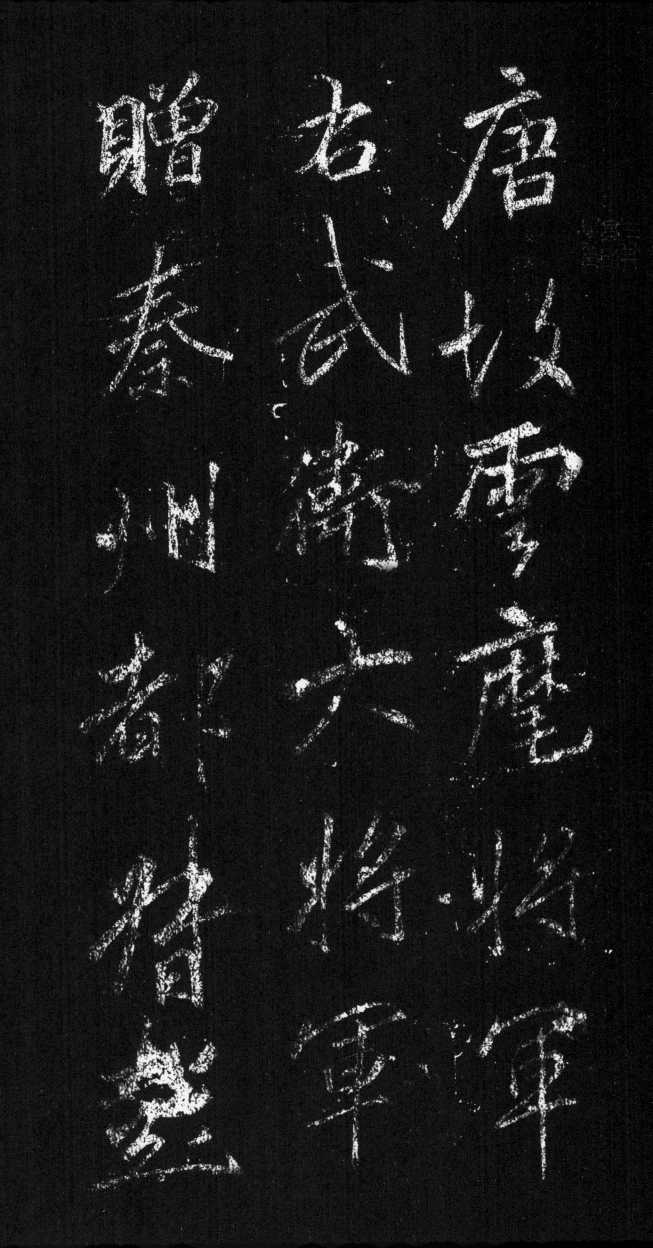

唐故云麾将军
右武卫大将军
赠秦州都督彭

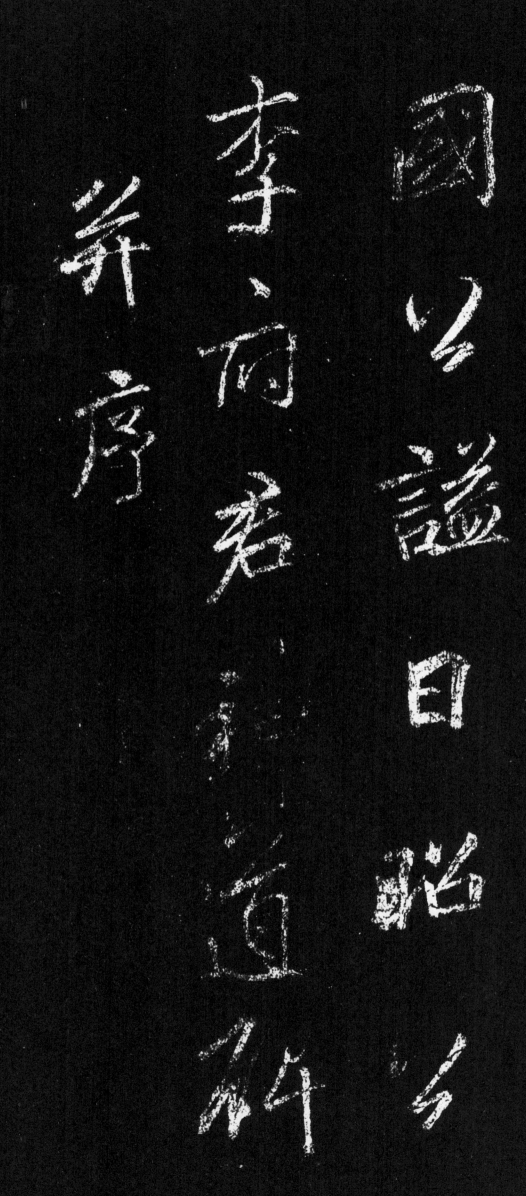

国公谥曰昭公

李府君神道碑

并序

観夫地高公族
才秀國華德
名唱宣冲川微

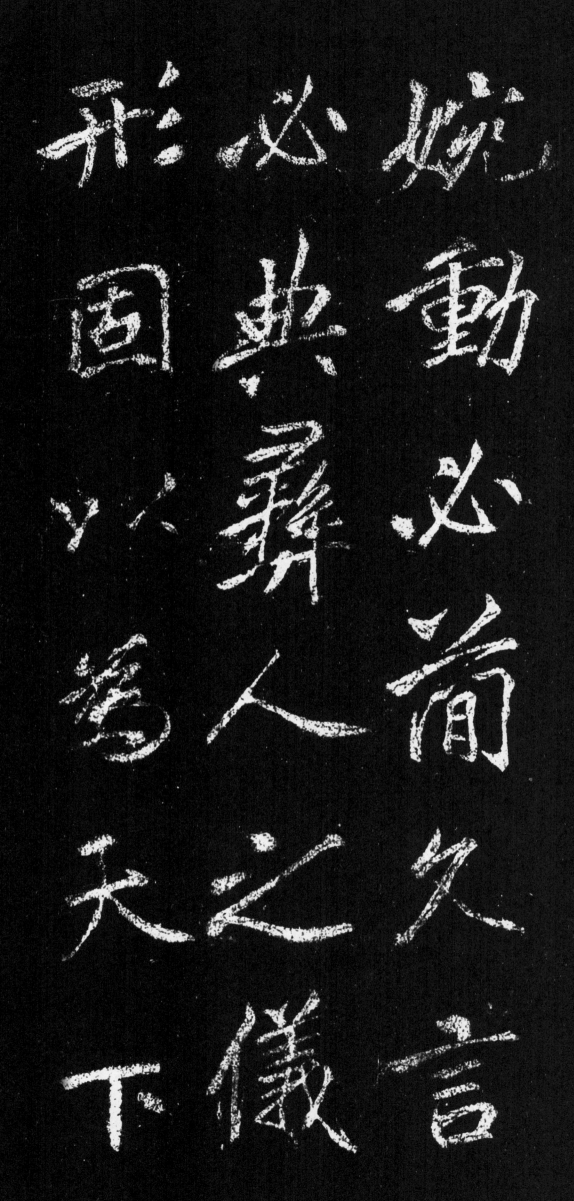

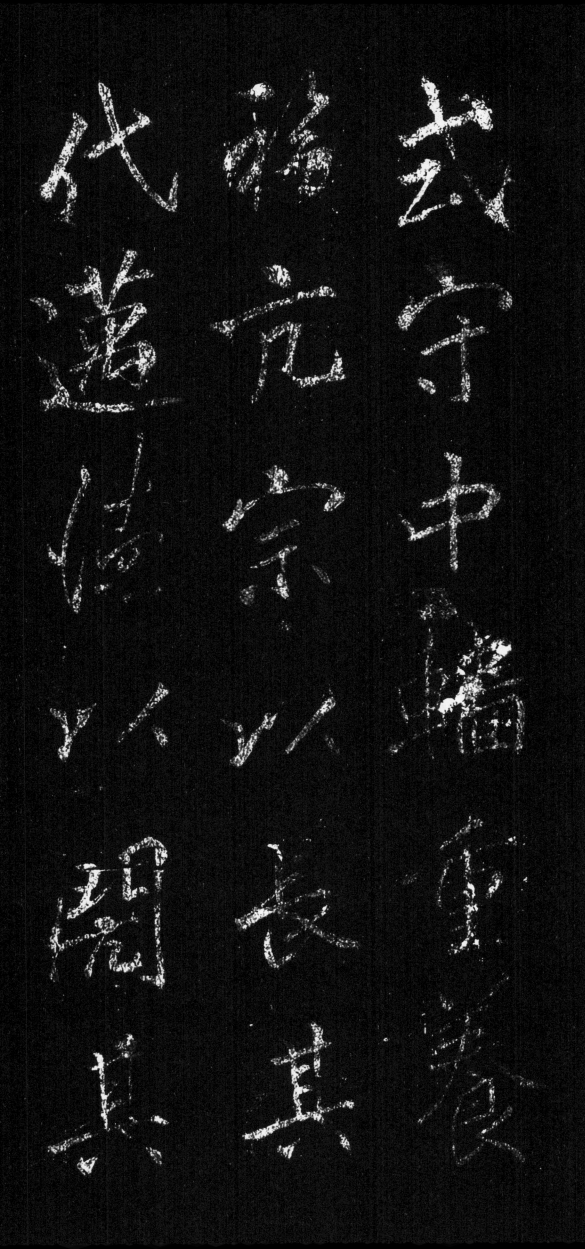

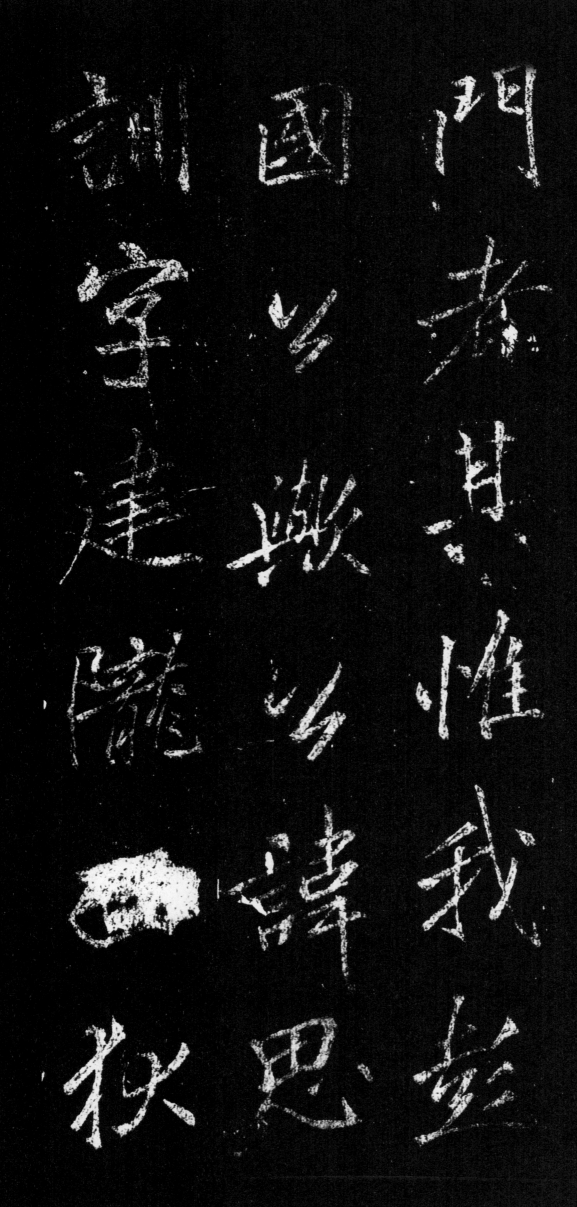

道人至信徙于
秦克复其任子
仲翔讨叛羌于

道人至信徙于
秦克复其任子
仲翔讨叛羌于

道人玉信徙
羌克復渡其任子
仲翔討殺羌子

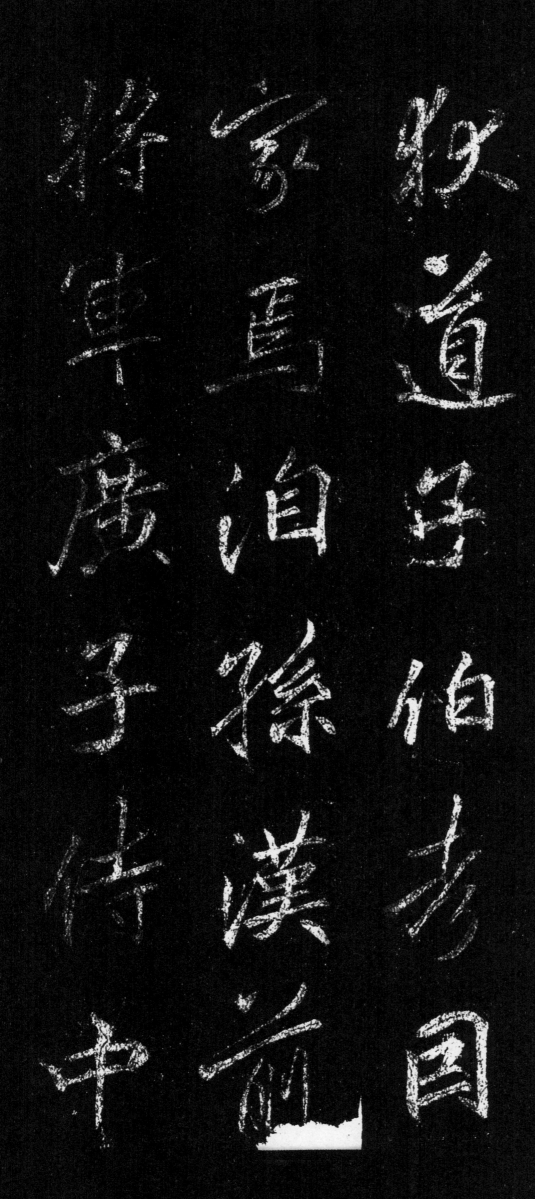

敢士四卿讳州
良考原州长史
辛阳县開國公

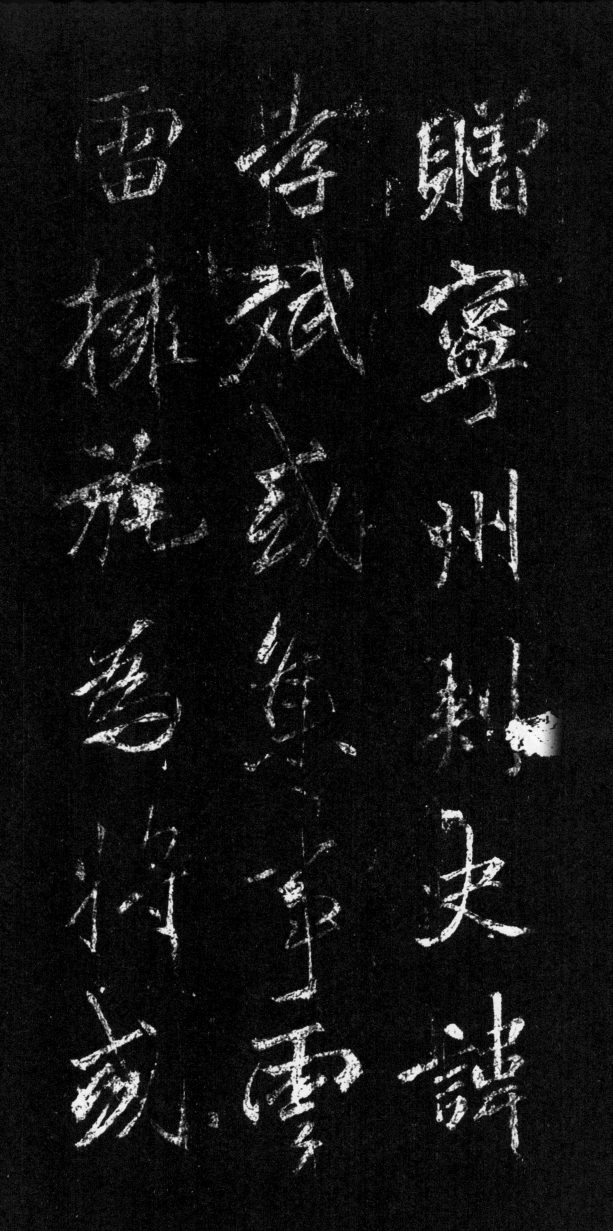

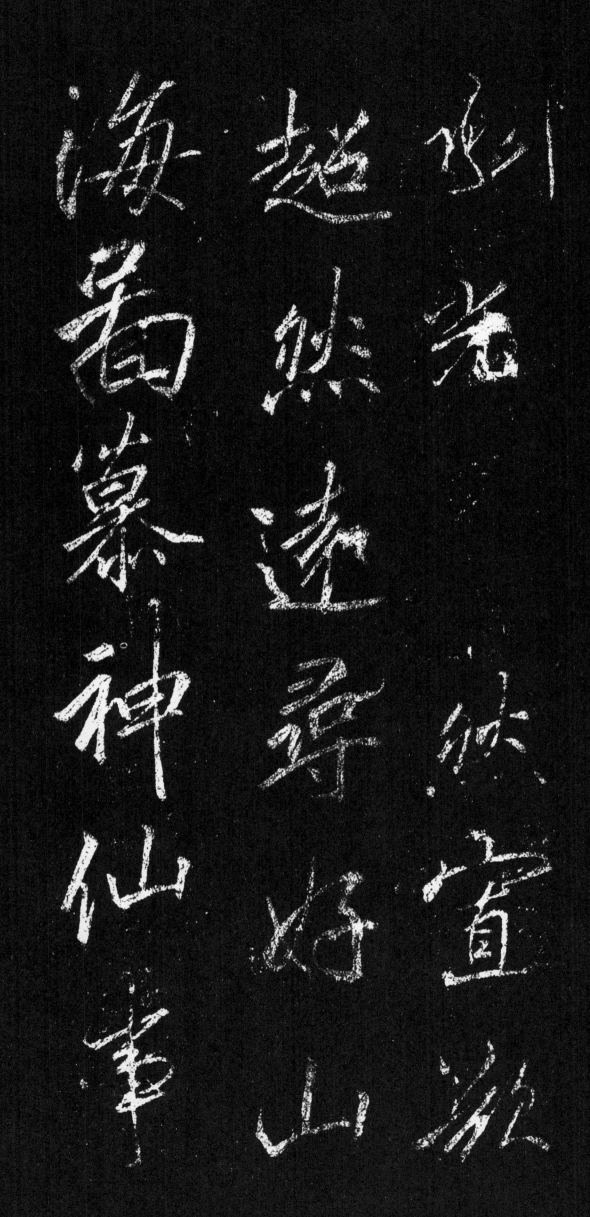

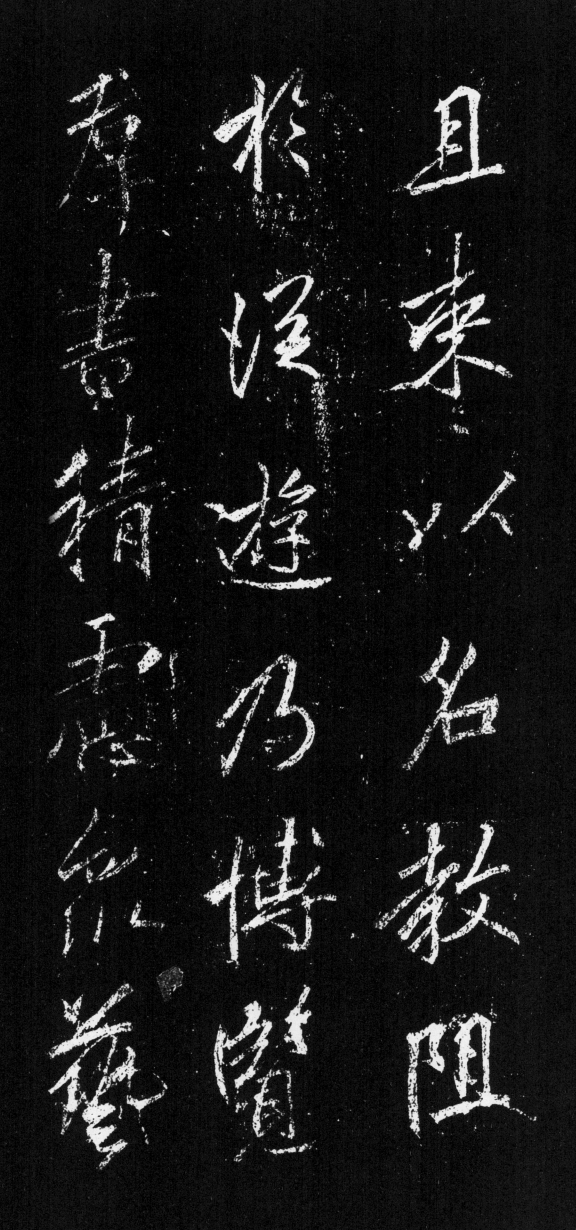

真草偕妙筌义
直道首公非忠
益之论不关於

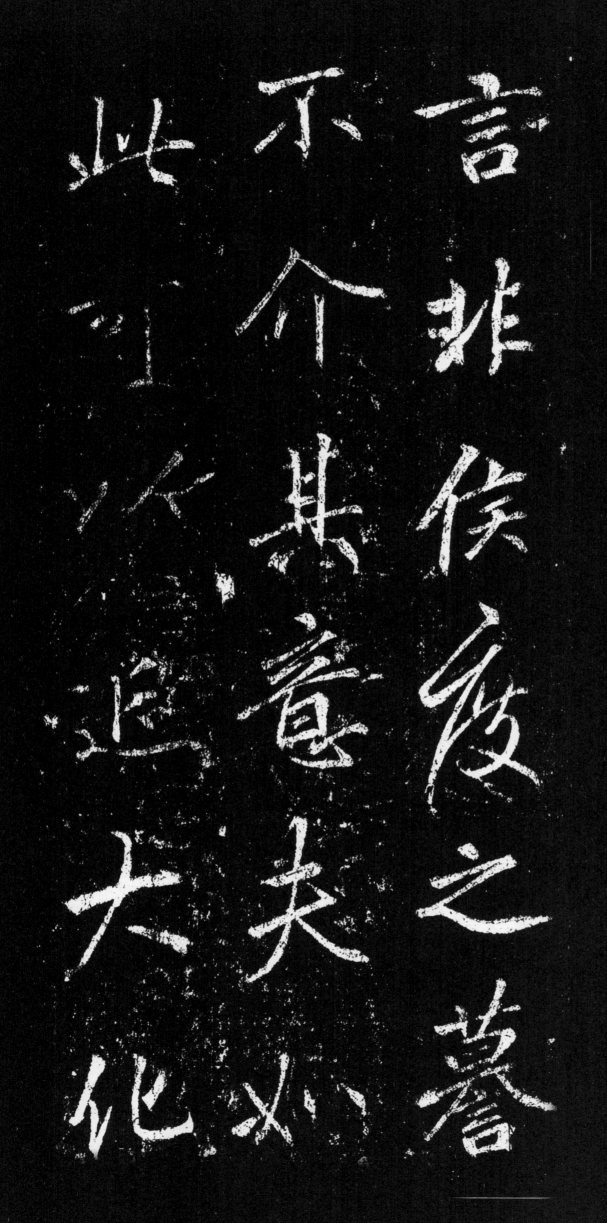

渐家□功烈翠
子赞禹甘生相
秦莫可得而闻

渐家□知烈翠

子赞为甘生相

秦莫可得而闻

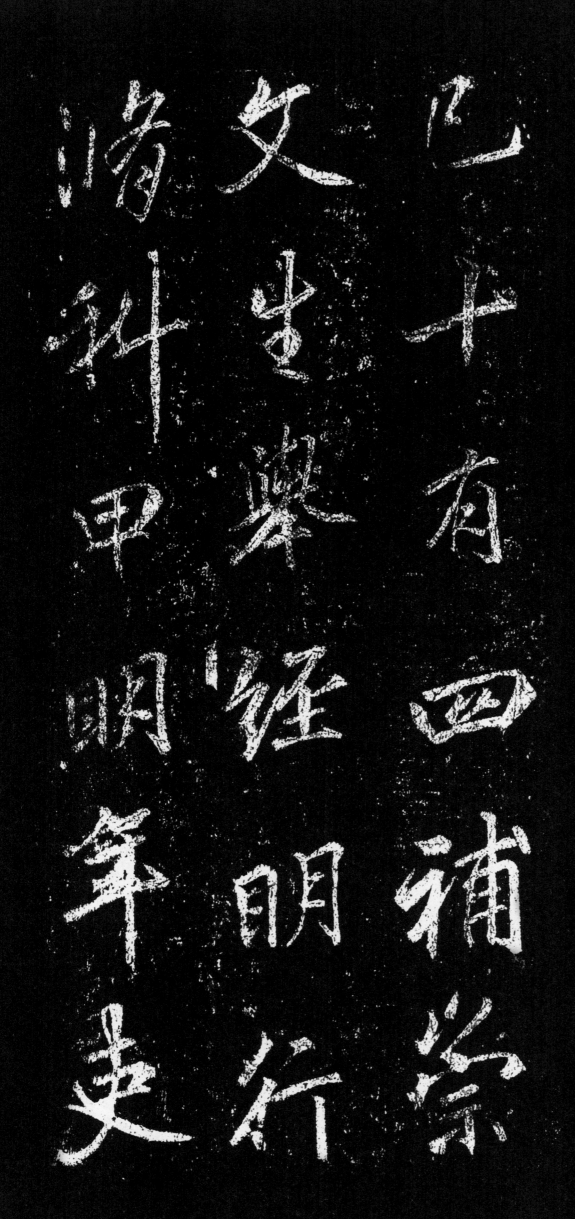

曾以文翰擢受

朝散太夫满岁

除常州司仓参

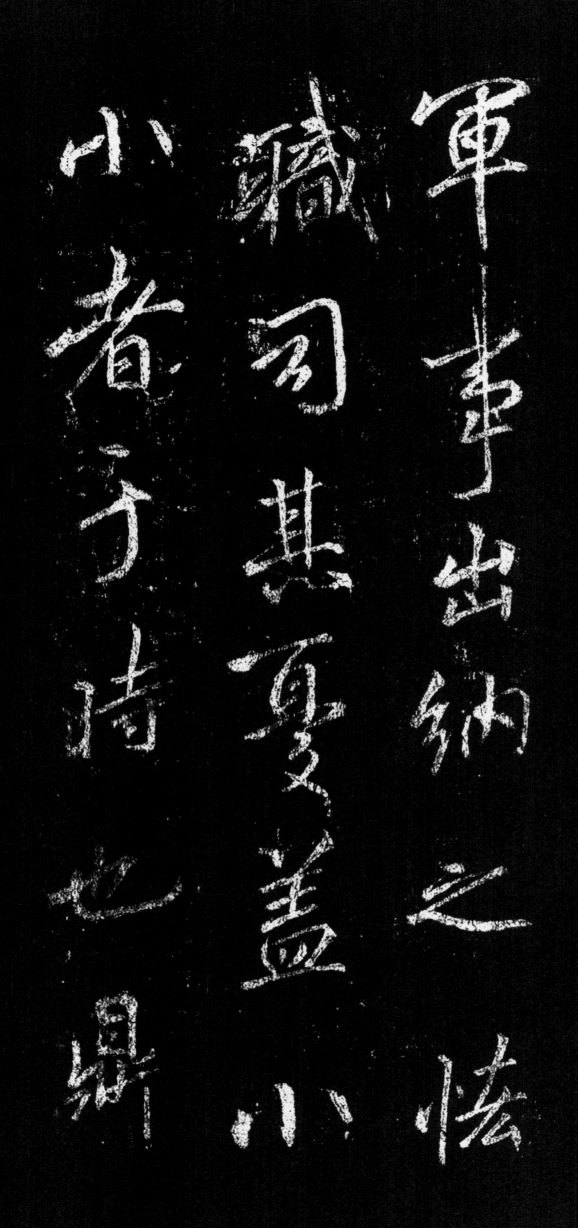

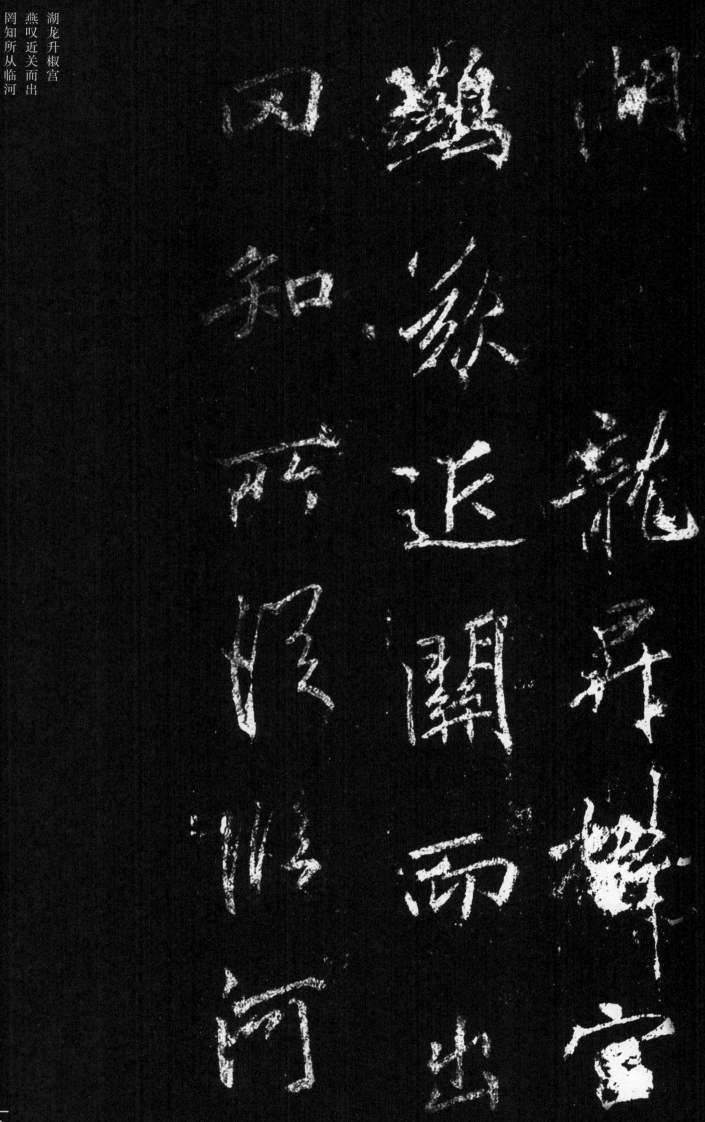

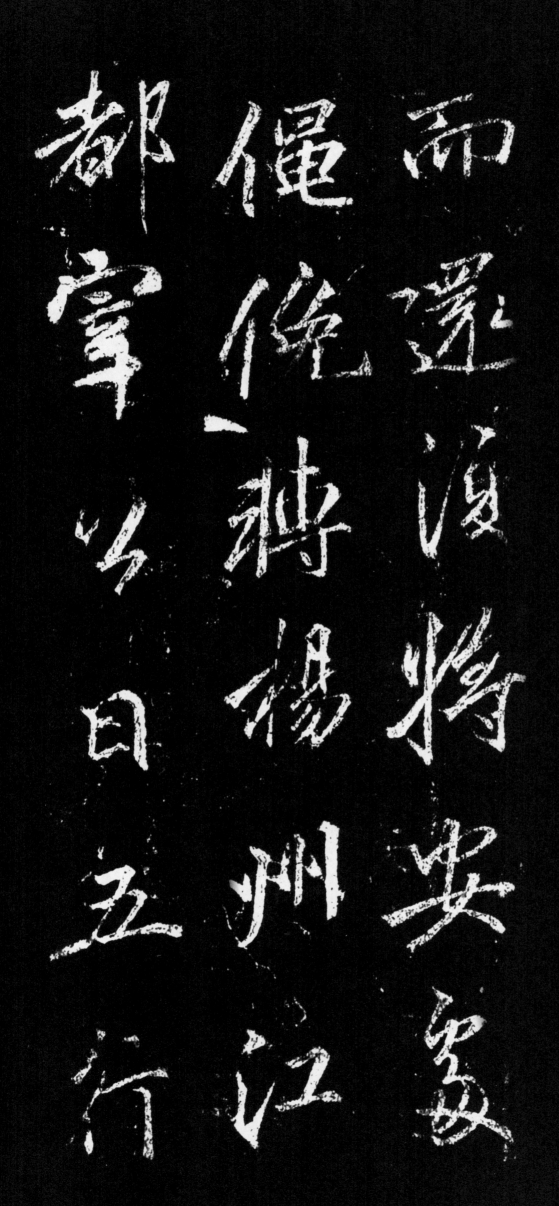

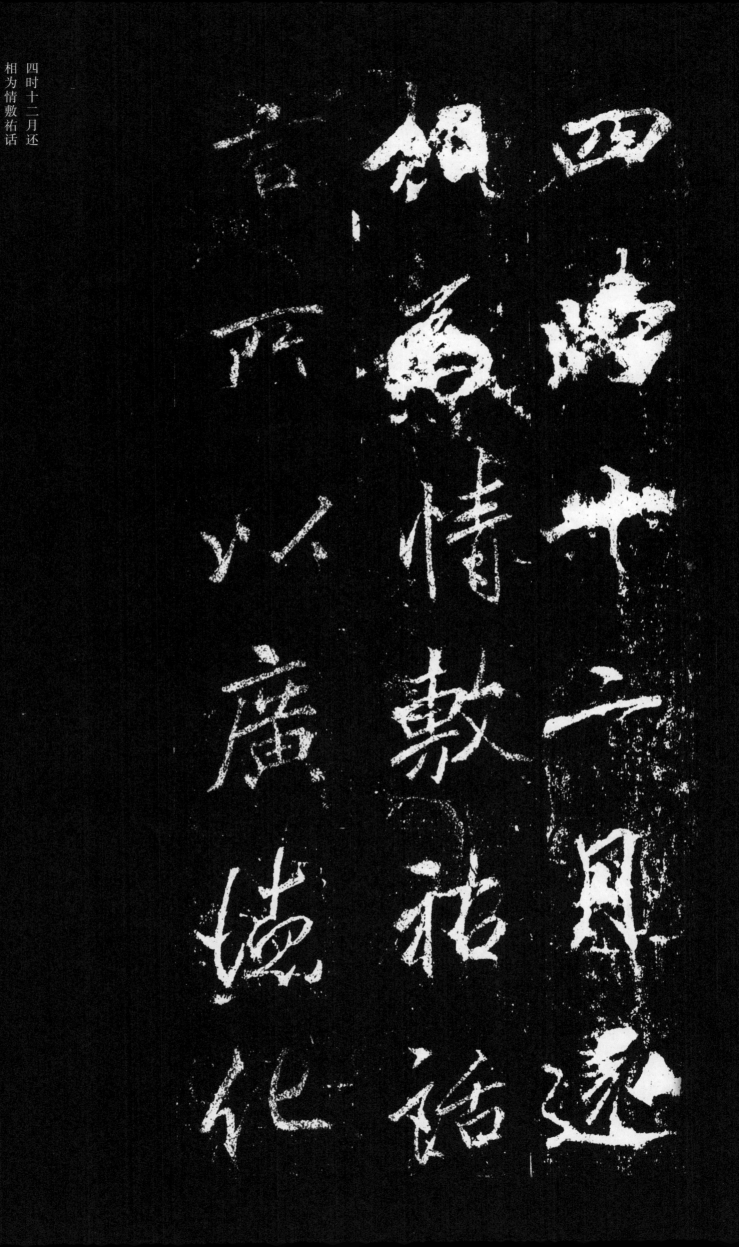

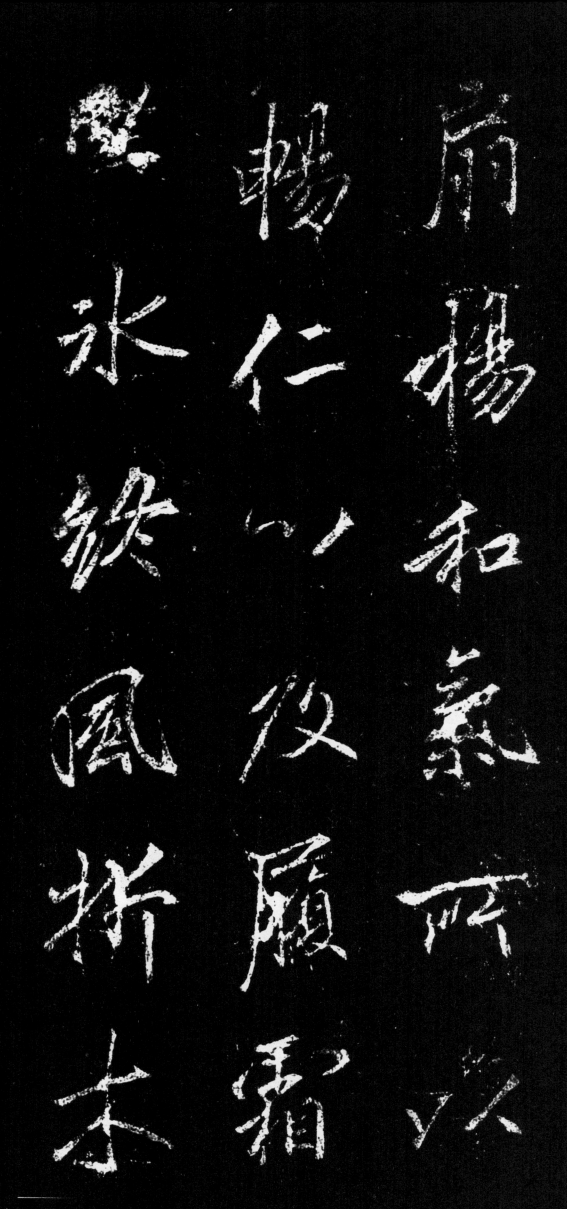

泠叹日天将雨

蛾诉俟时

变名求活所恨

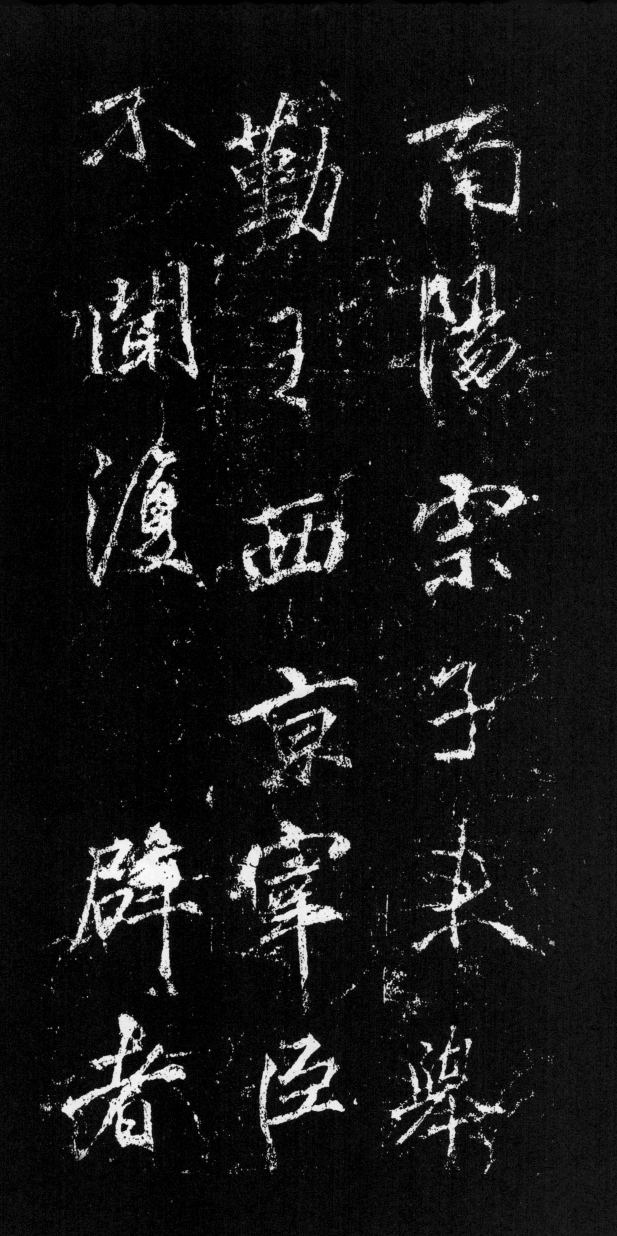

旷十有六载及
太□御太常
寺丞渐也未月

迁太府员外少卿五旬擢宗正即真彤伯加陇

西郡開國公食
邑三千户虽吠
傷嗣害國誘

阎道之邪甘
悲词售谗巧之
潜助逆封己害善

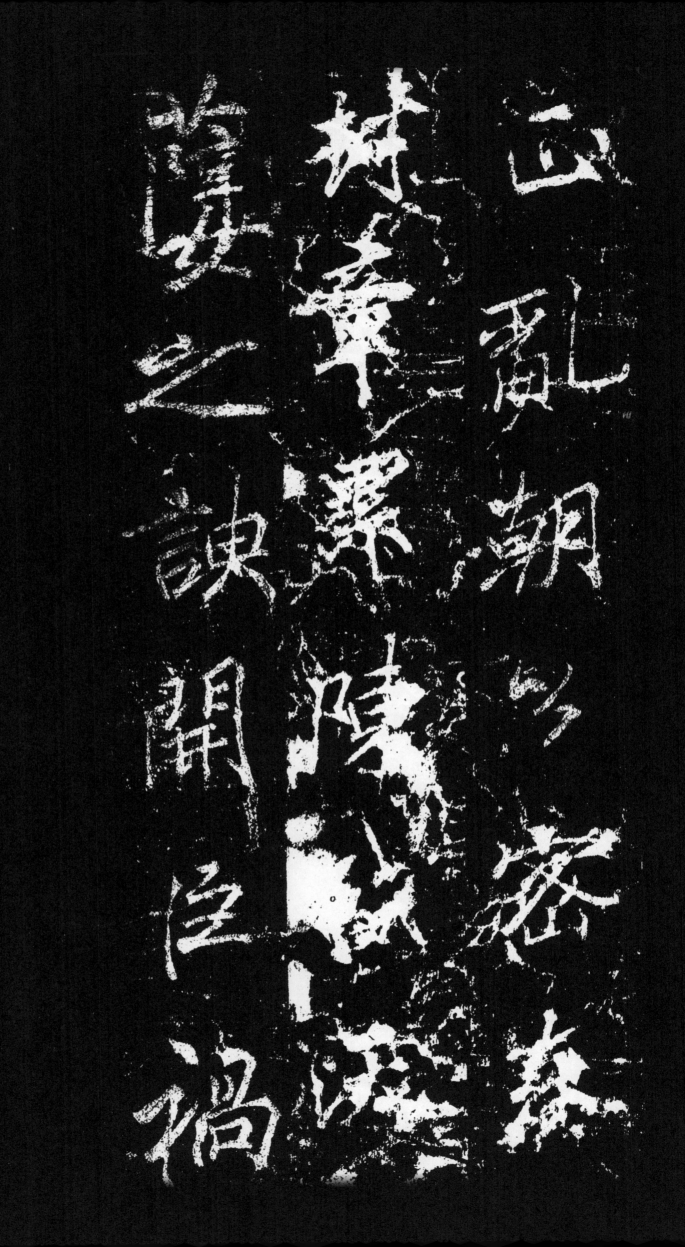

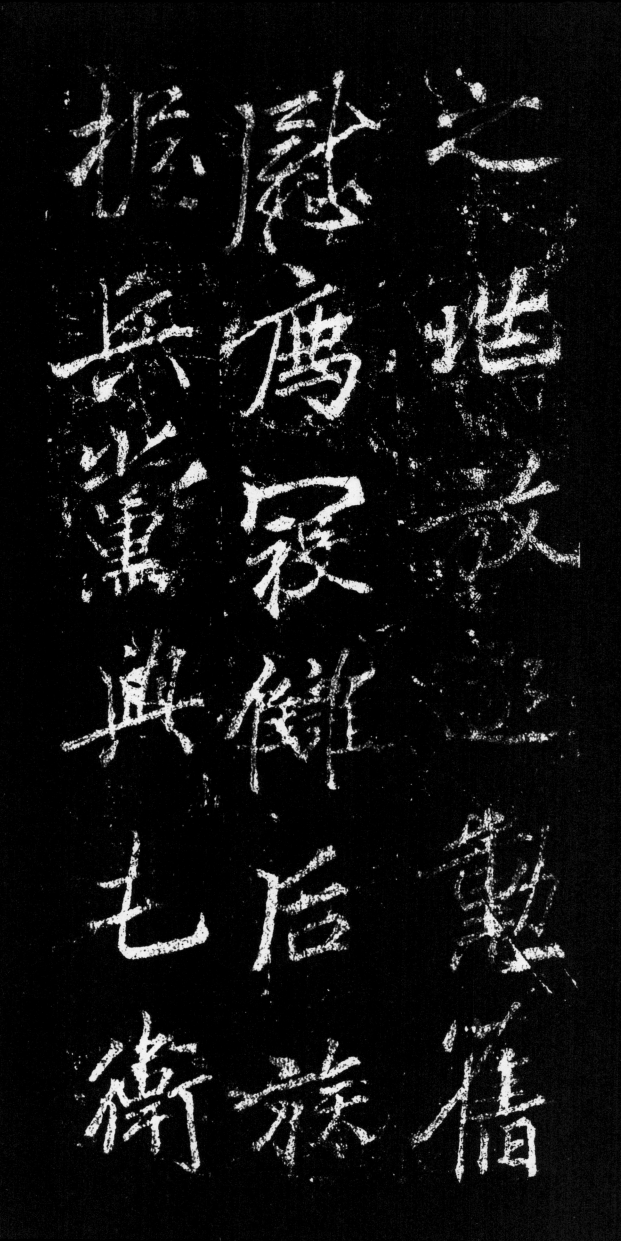

仿佛

之兆放逐勋旧

慰荐寇仇后族

握兵党与屯卫

三〇

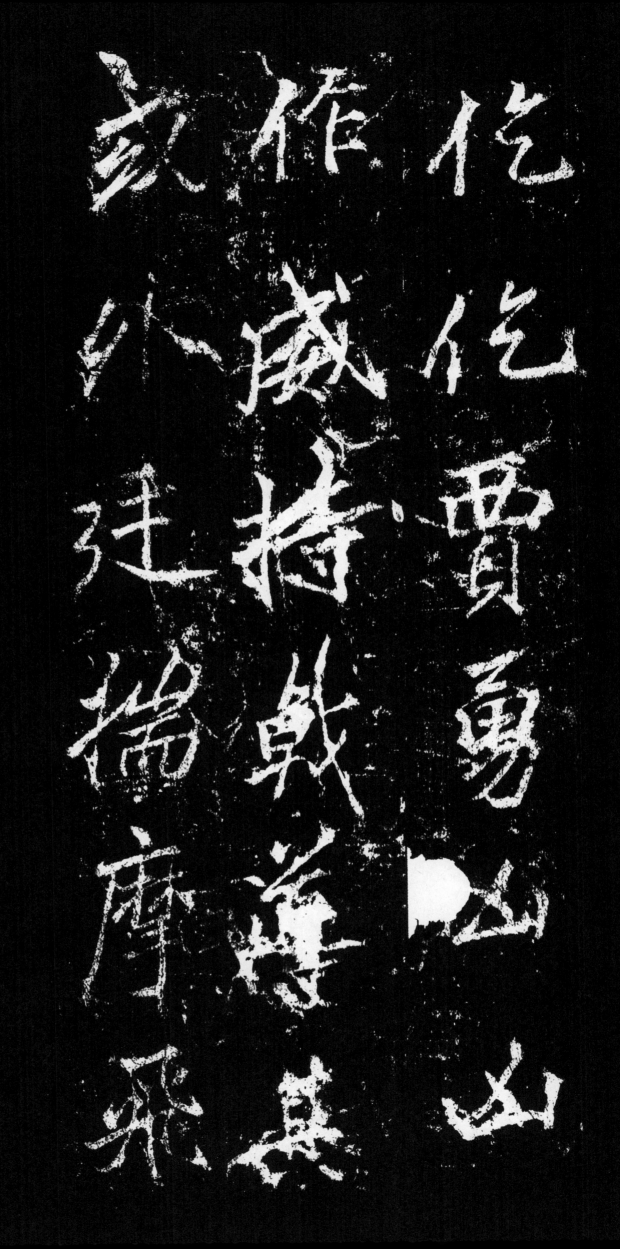

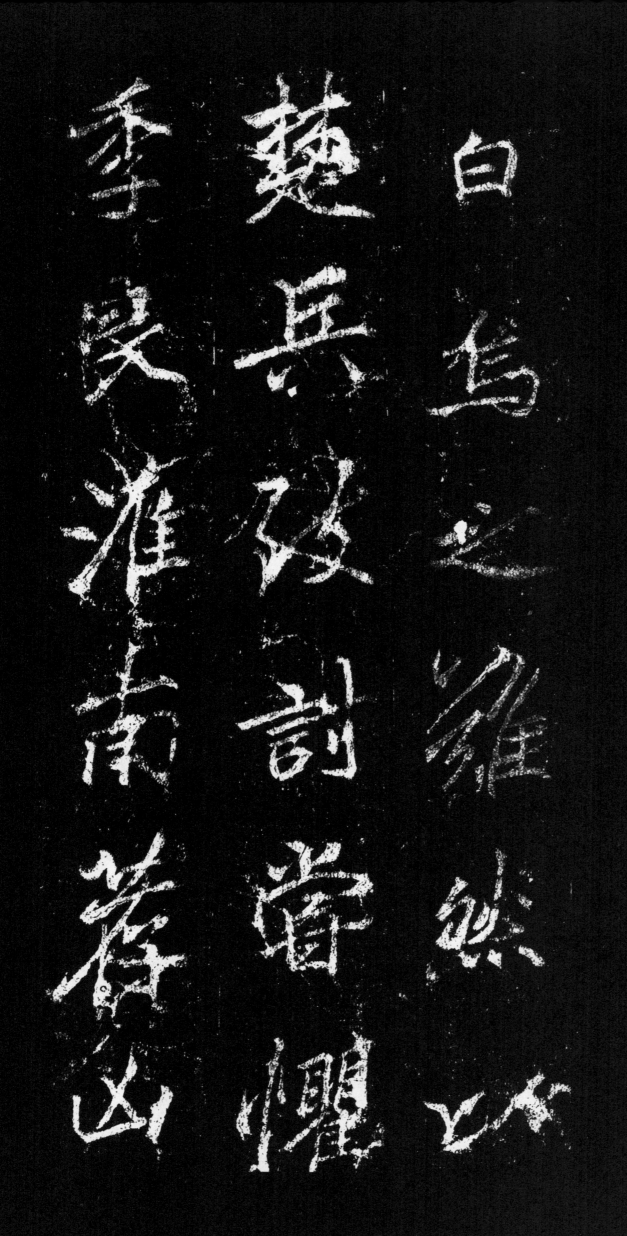

白鸟之难然以

楚兵致讨尝惧

季良淮南荐凶

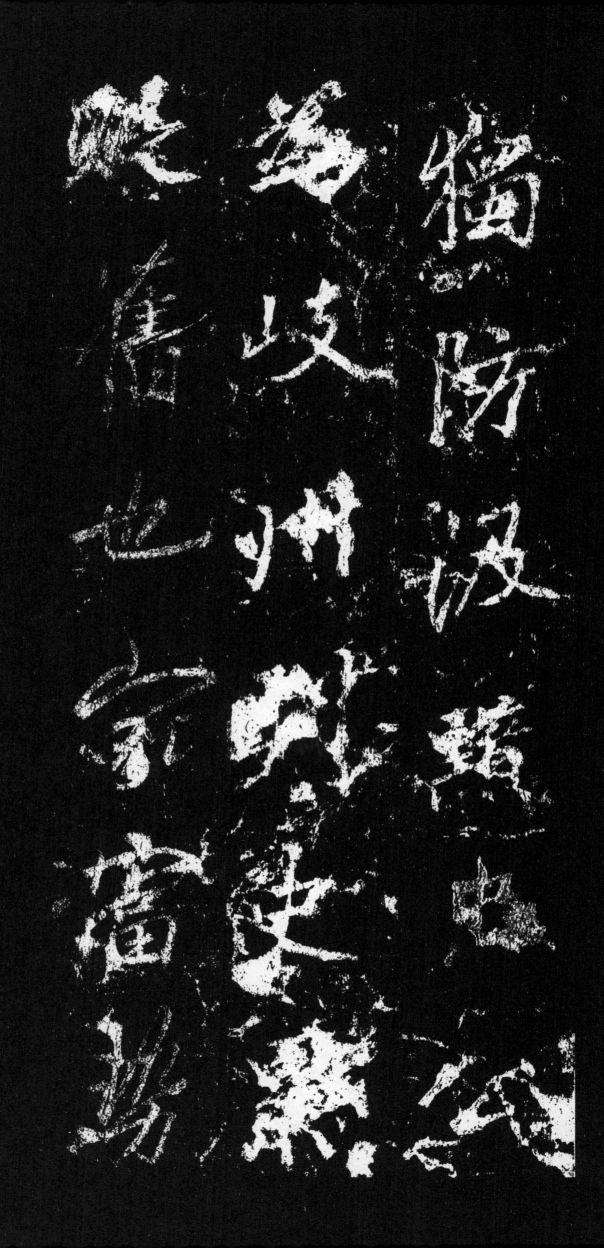

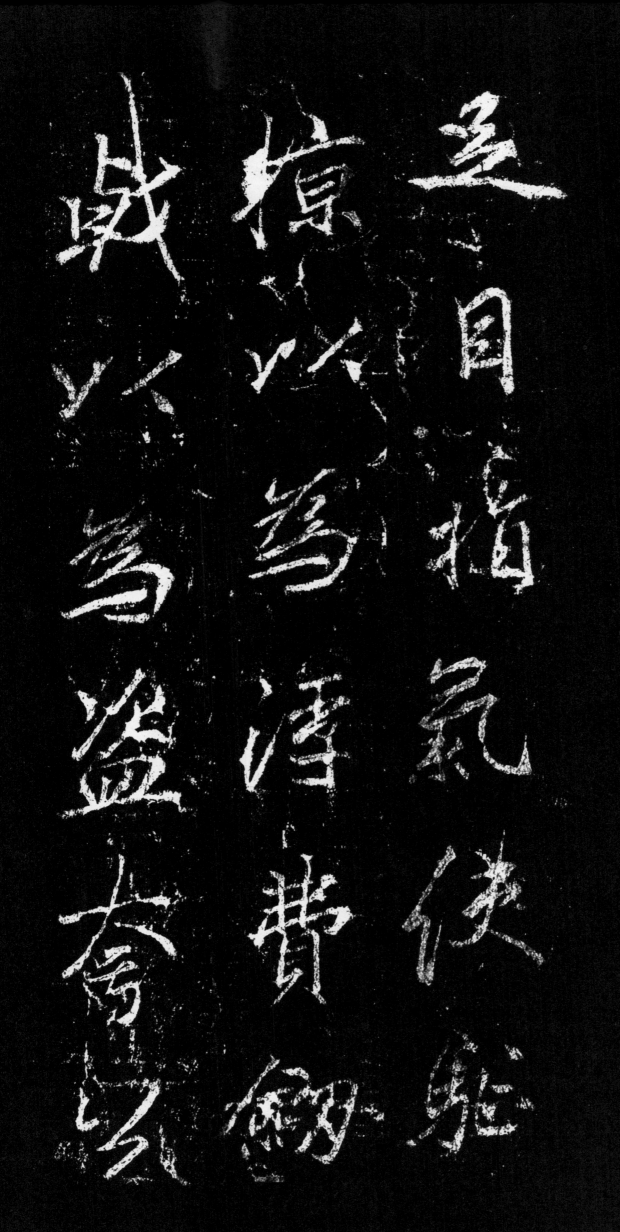

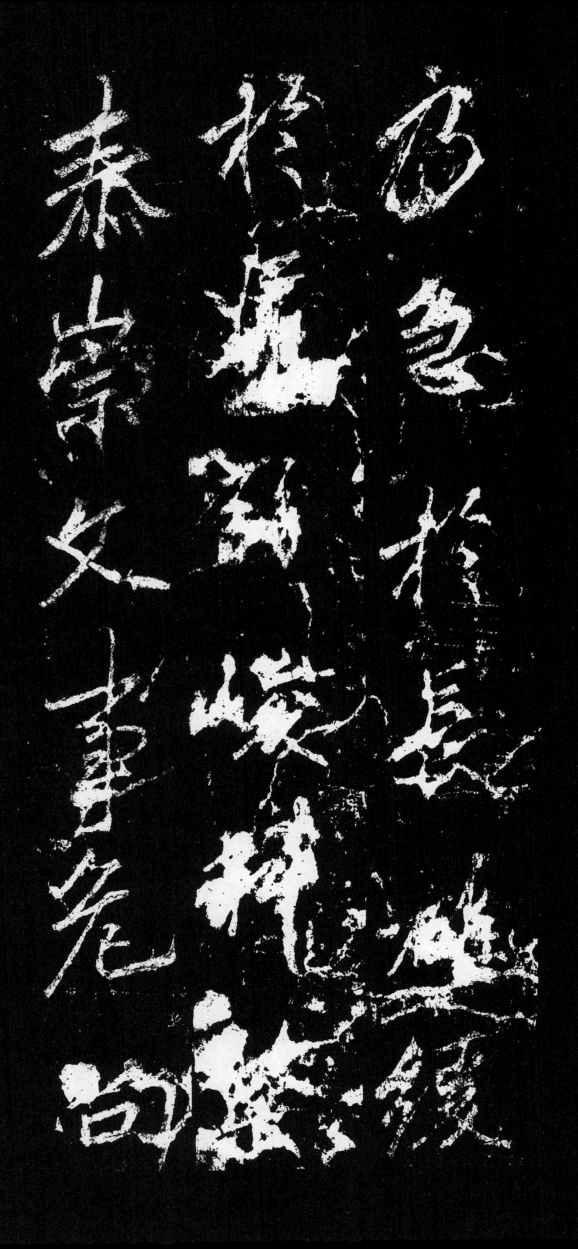

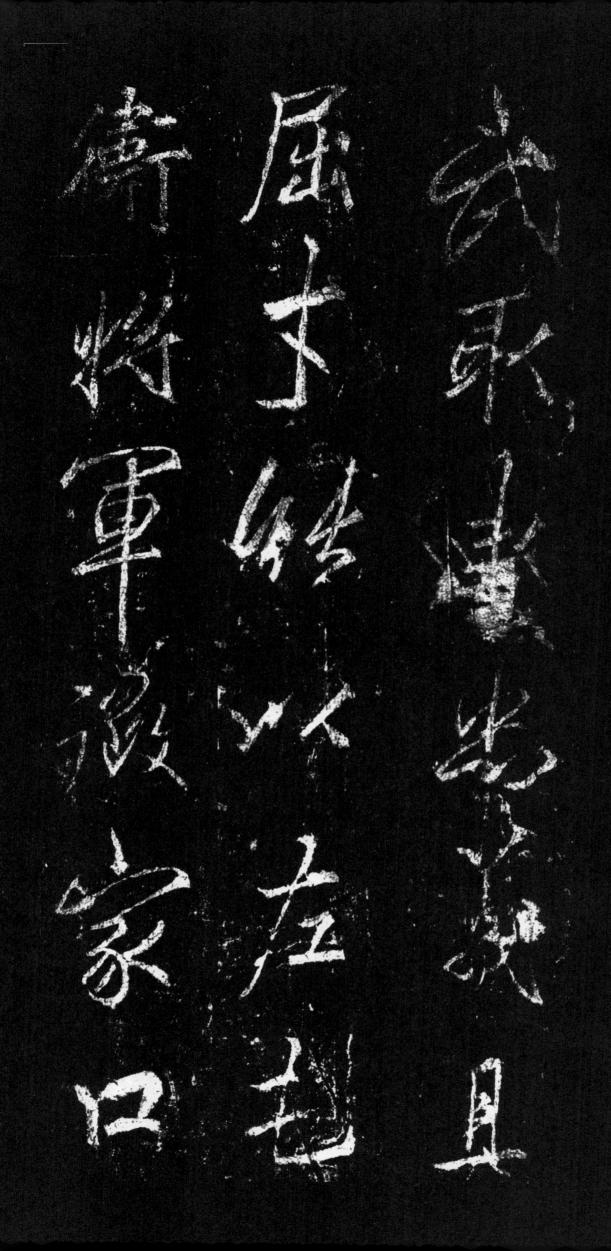

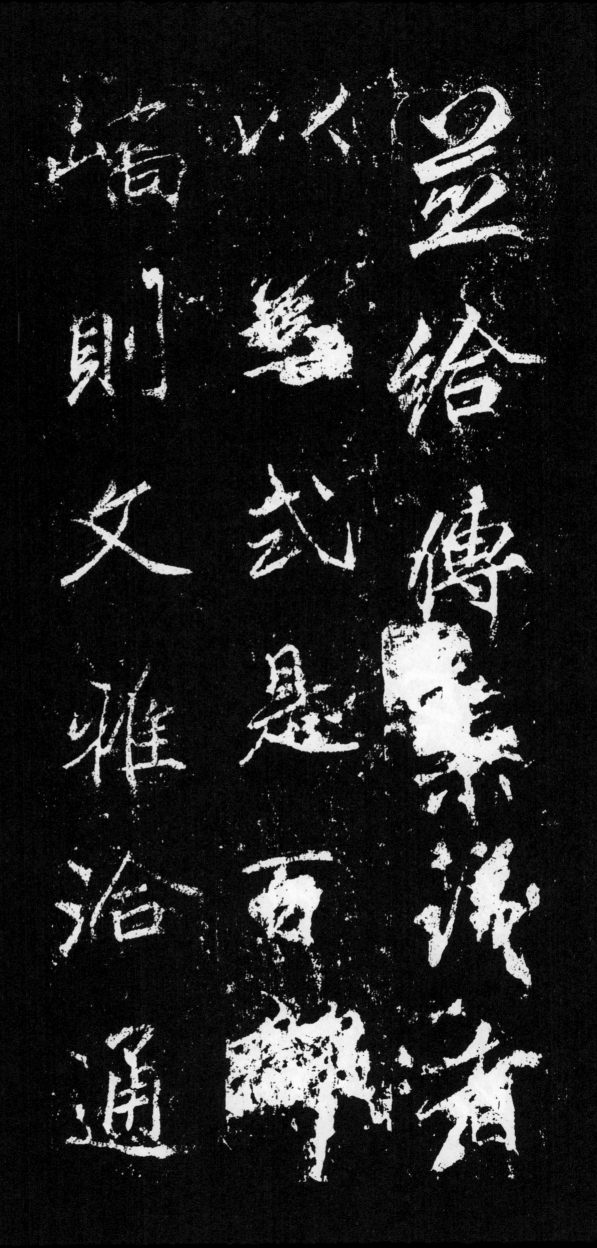

故散骑平迁侍
中兼掌昔也所
重今之所难

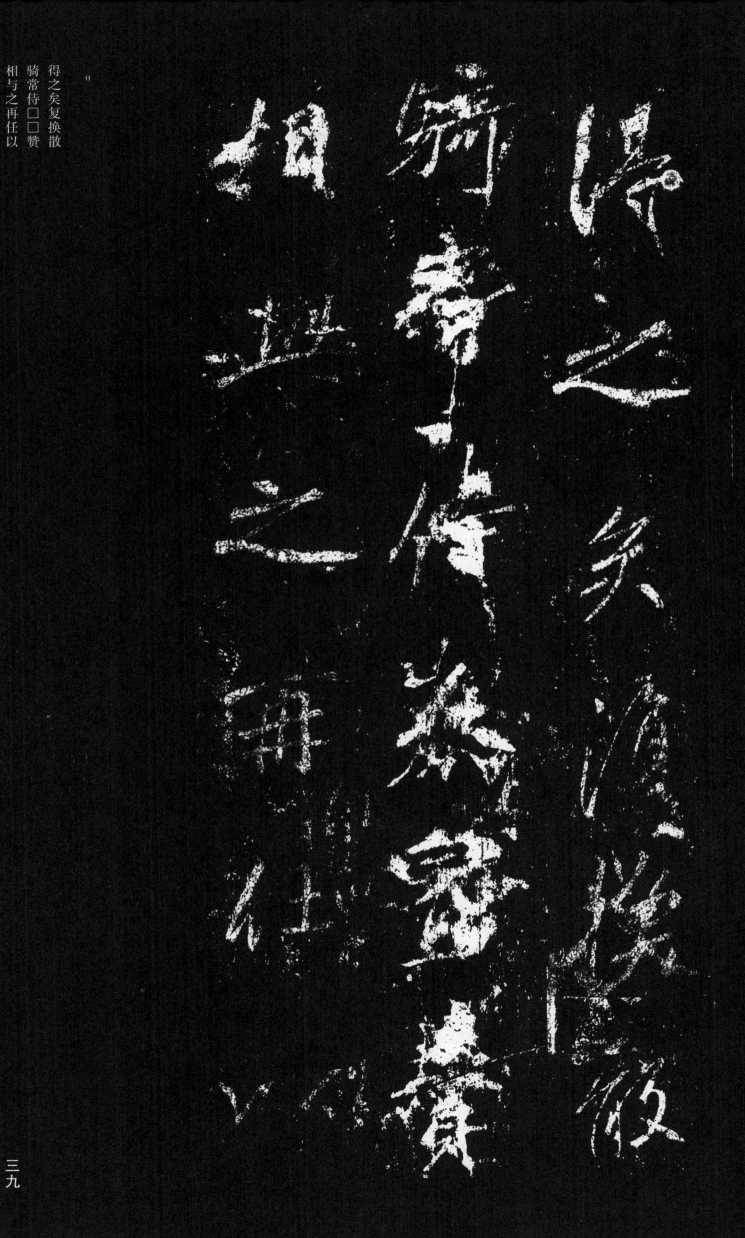

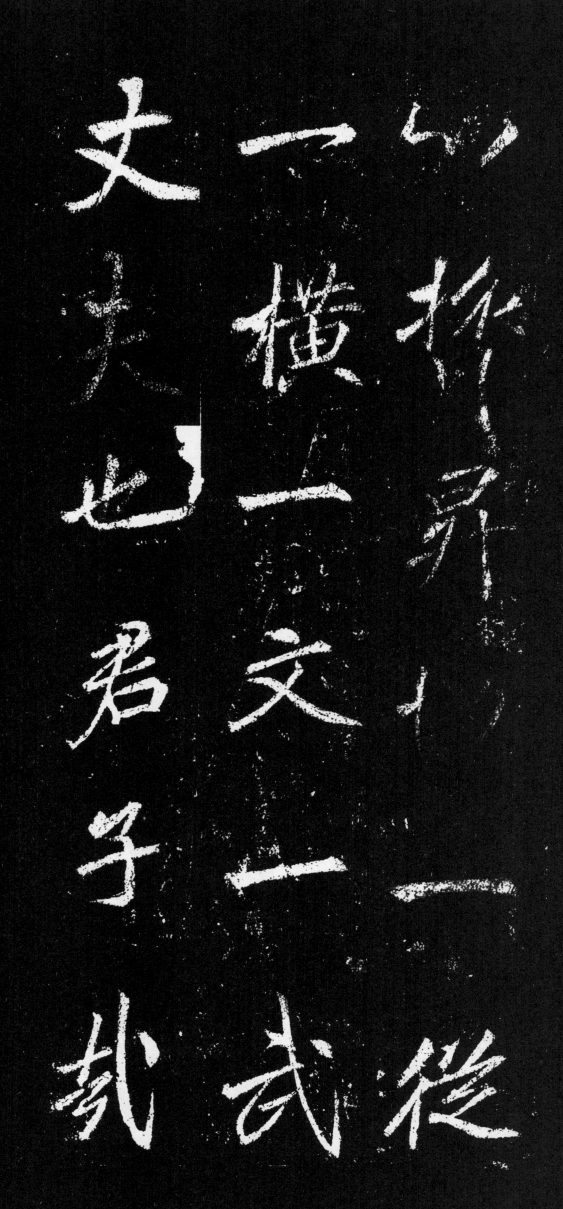

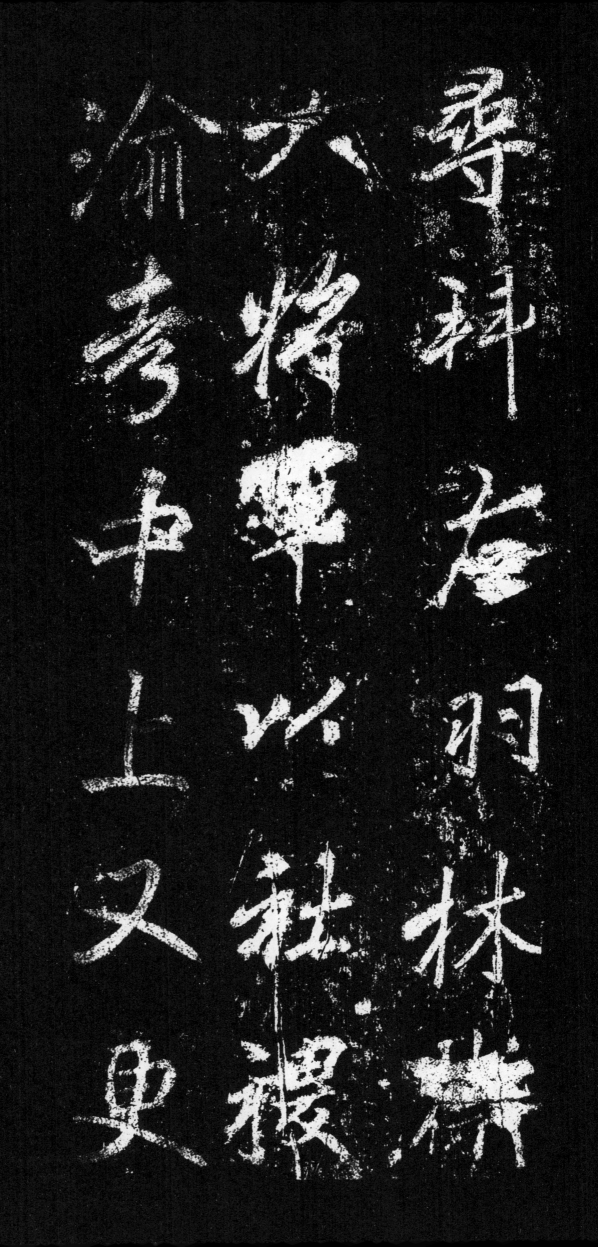

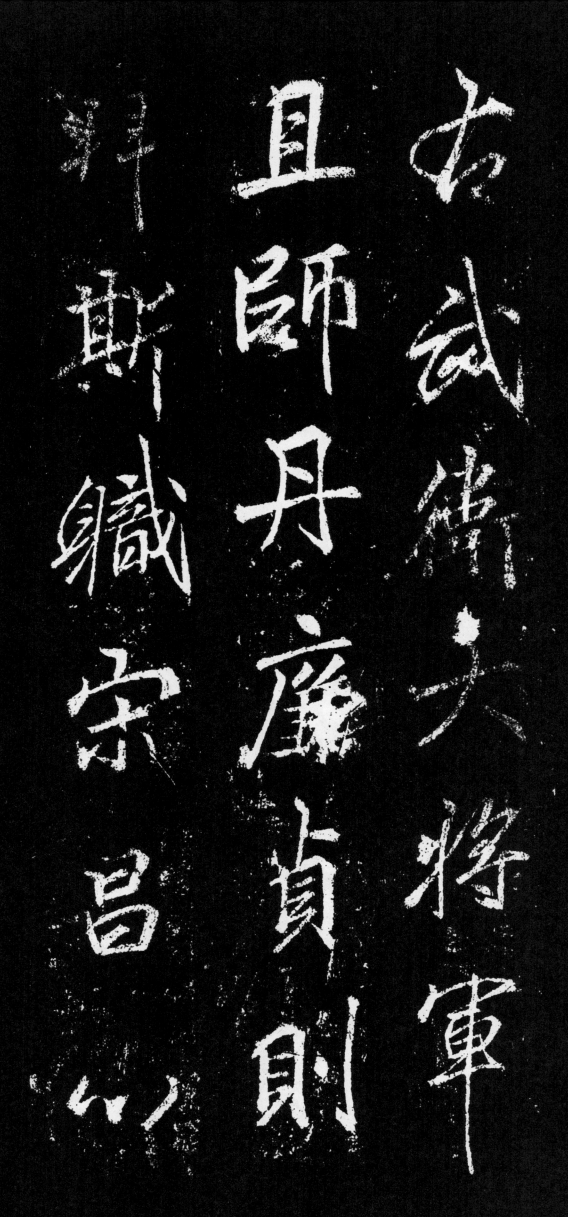

腹二登厥官或

以公包橙词

门也因假开喻

是究竟谈以实

明宗非差别行

其道流也默论

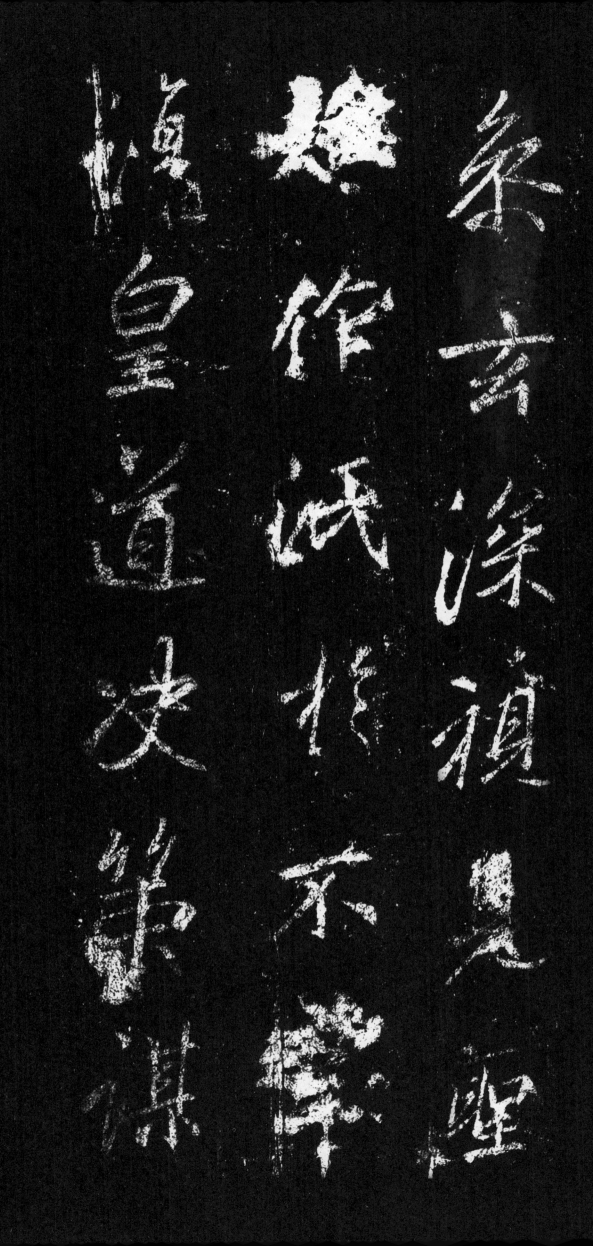

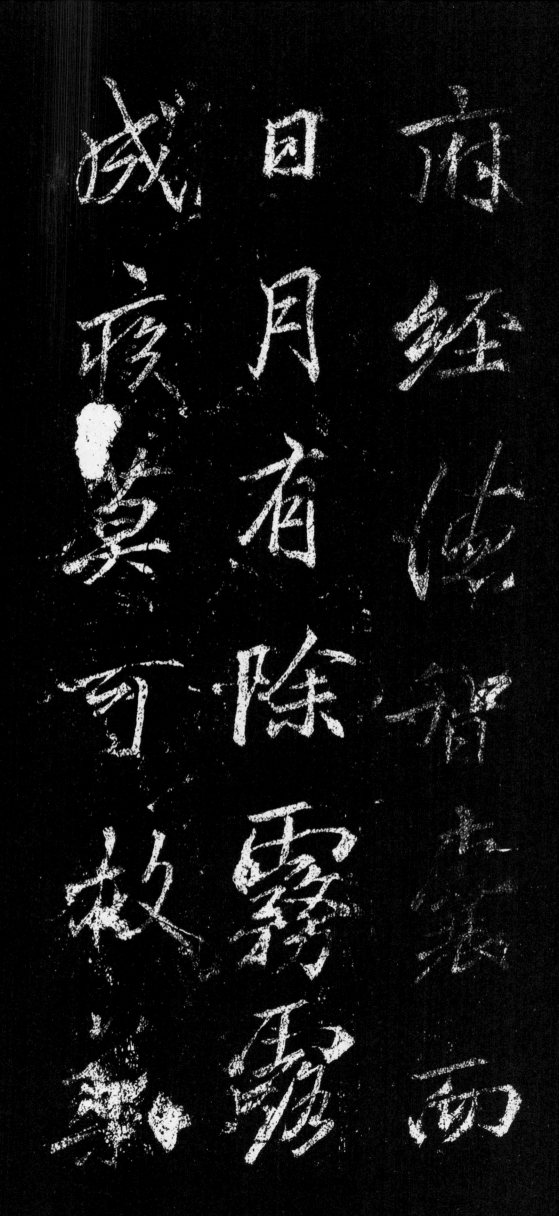

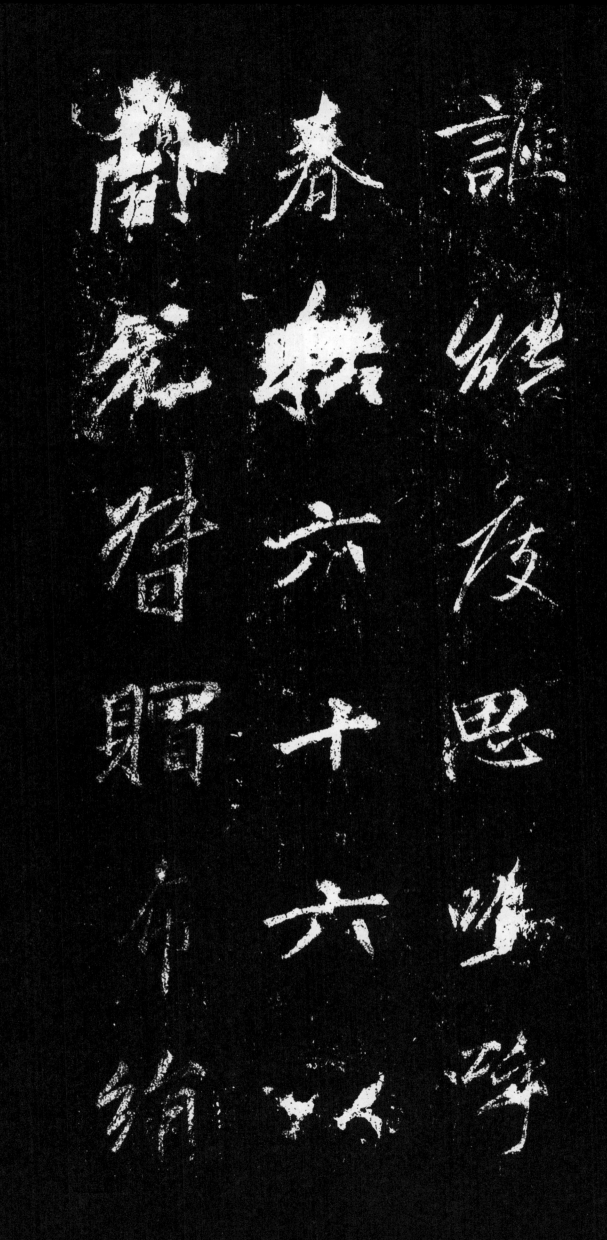

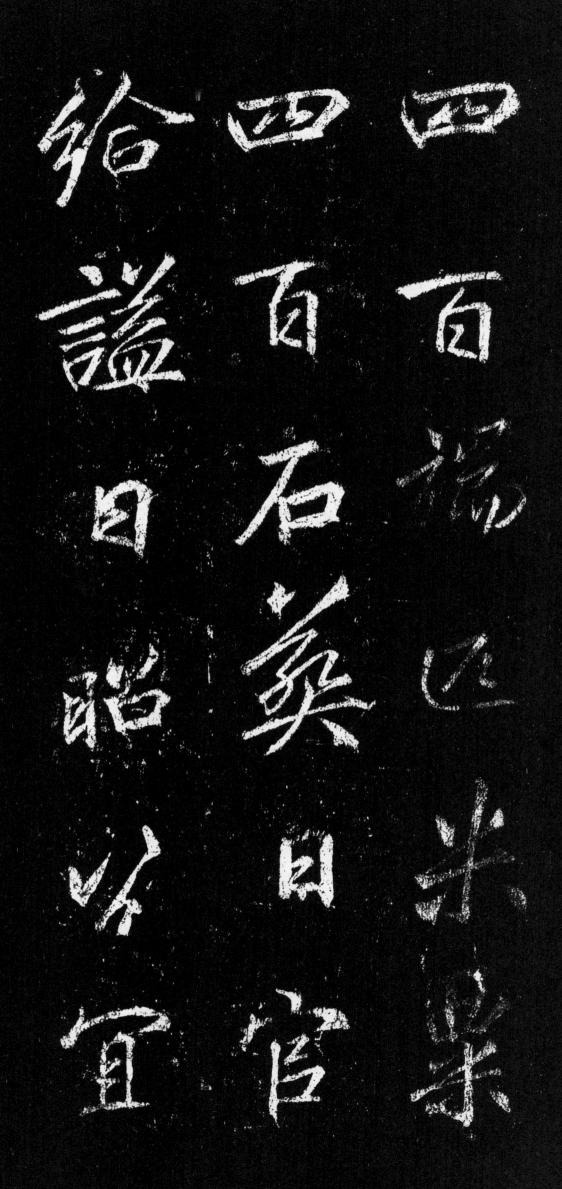

家魏国夫人寔
氏德心守彝礼
容弘矩以八年

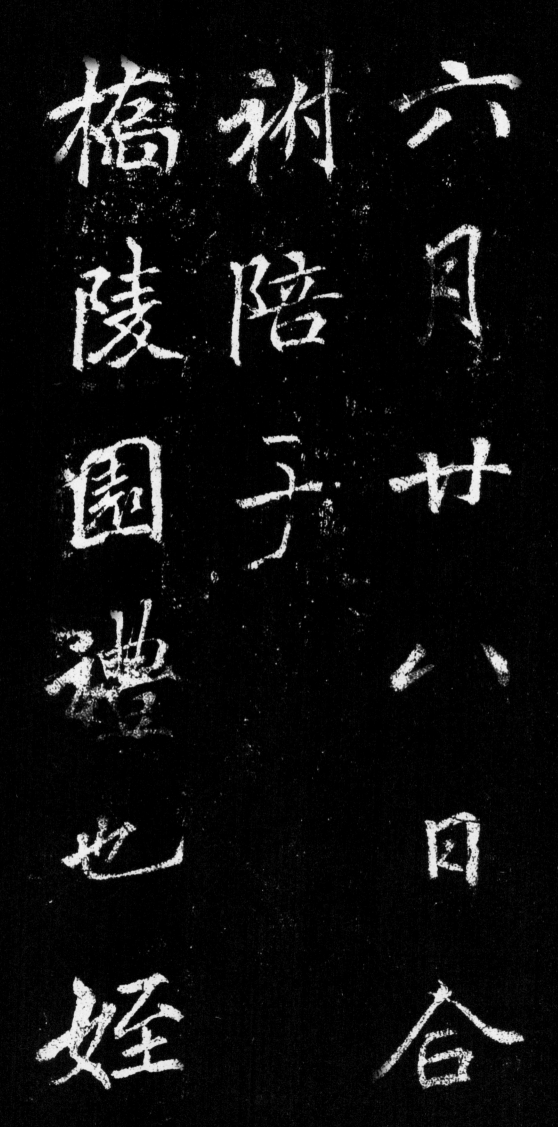

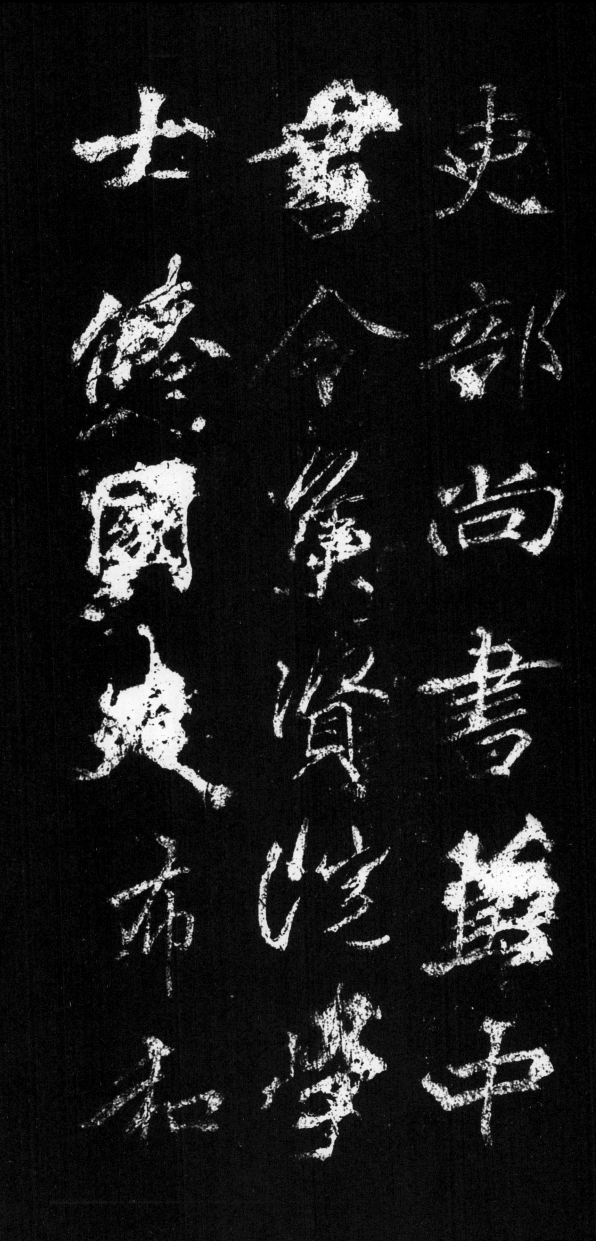

犯恕以归厚刑

器有典轨物有

伦尝追如父之

恩是切加人之
感相兴公之
子朝议本夫
院长之

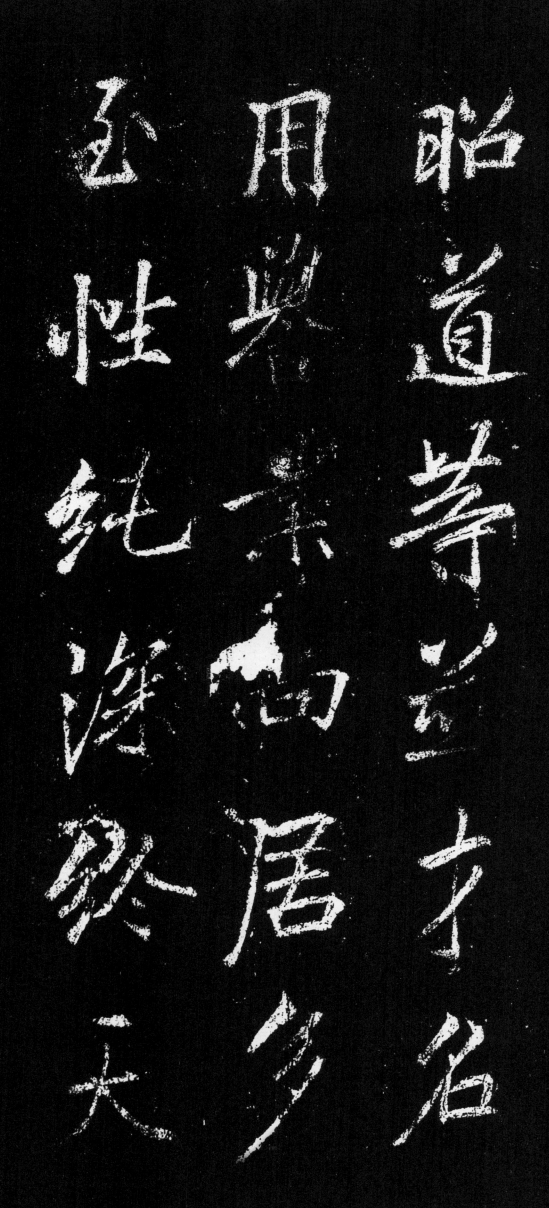

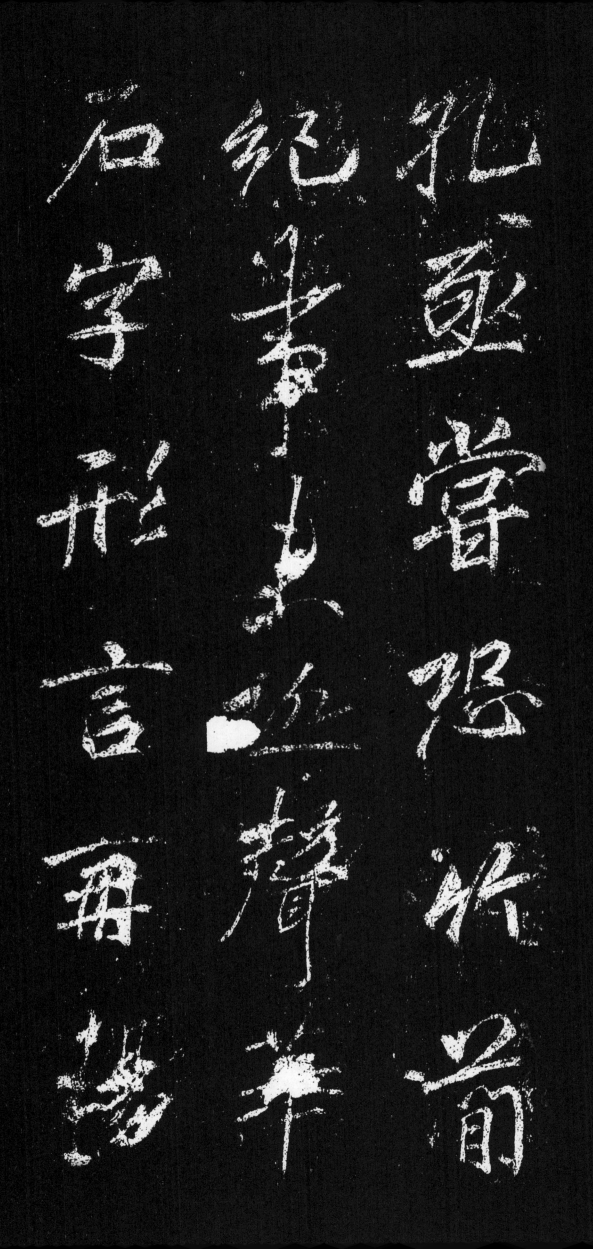

孔彪尝恐竹简

纪事未极声华

石字形言再扬

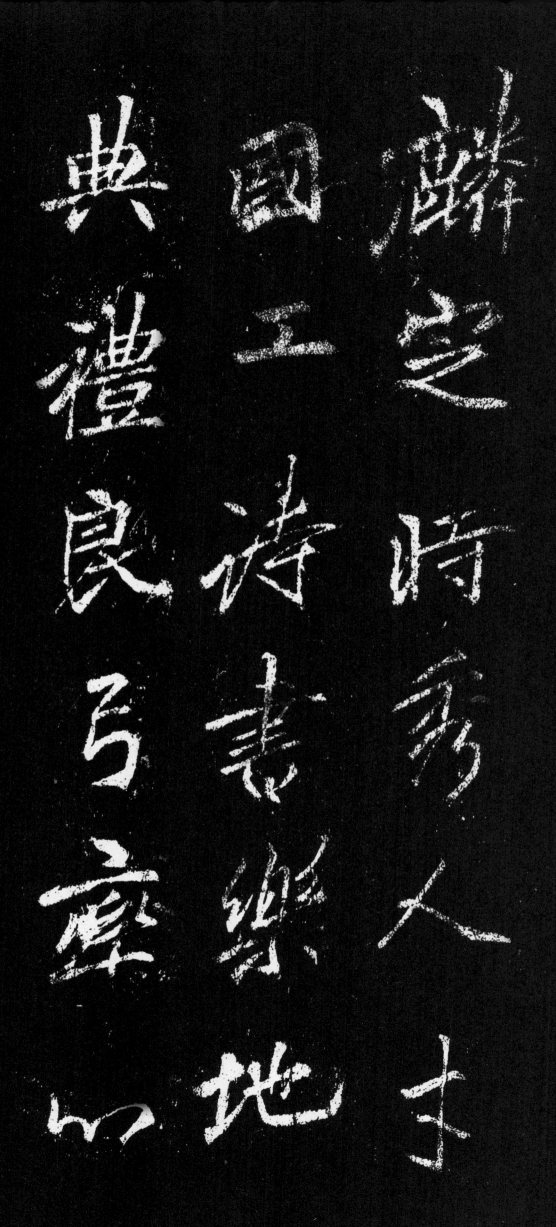

麟之时秀人才
国工诗书乐地
典礼良弓率心

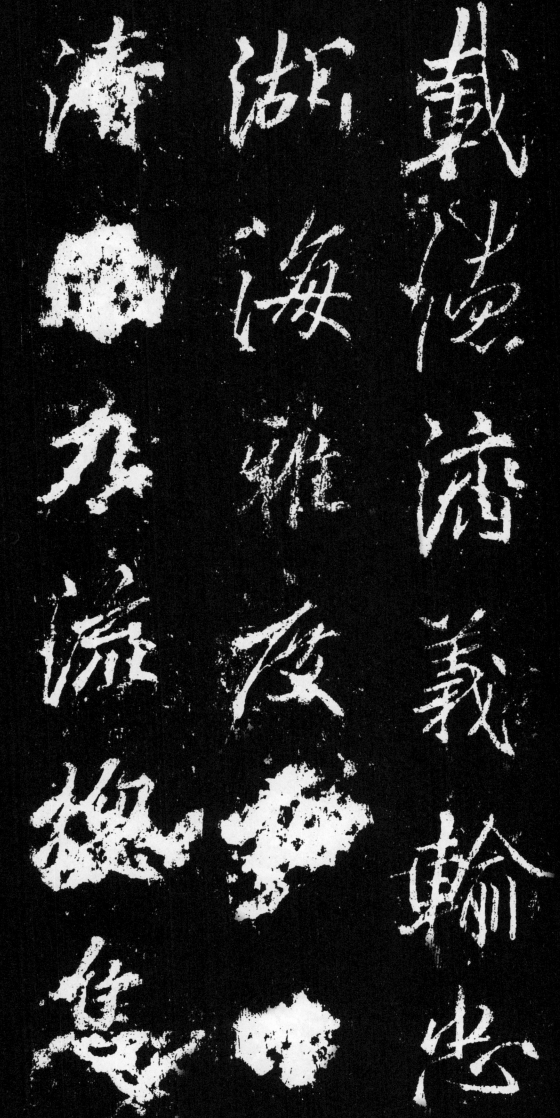

载德济义输忠

湖海雅度松竹

清风九流总集

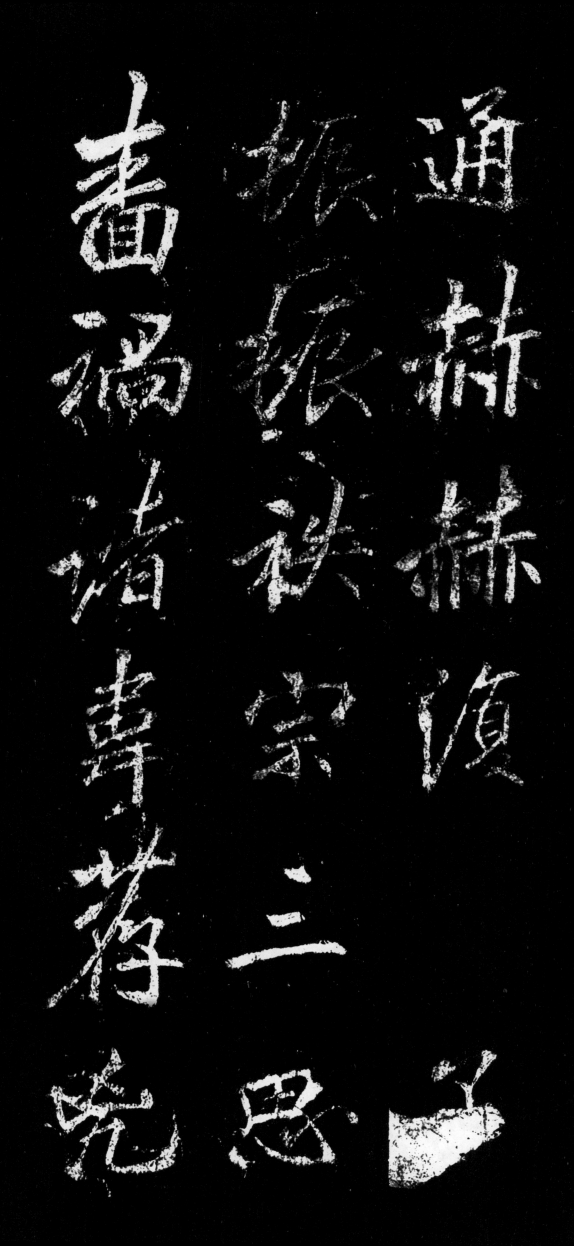

通赫赫复振振振秩宗三思啬祸诸韦荐凶

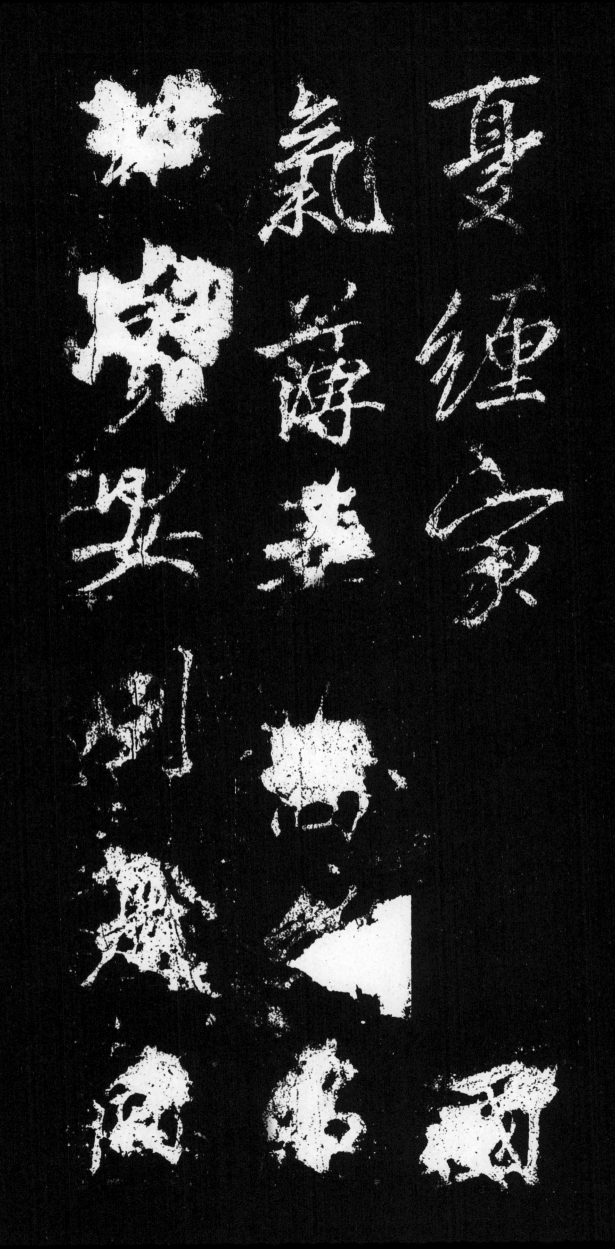

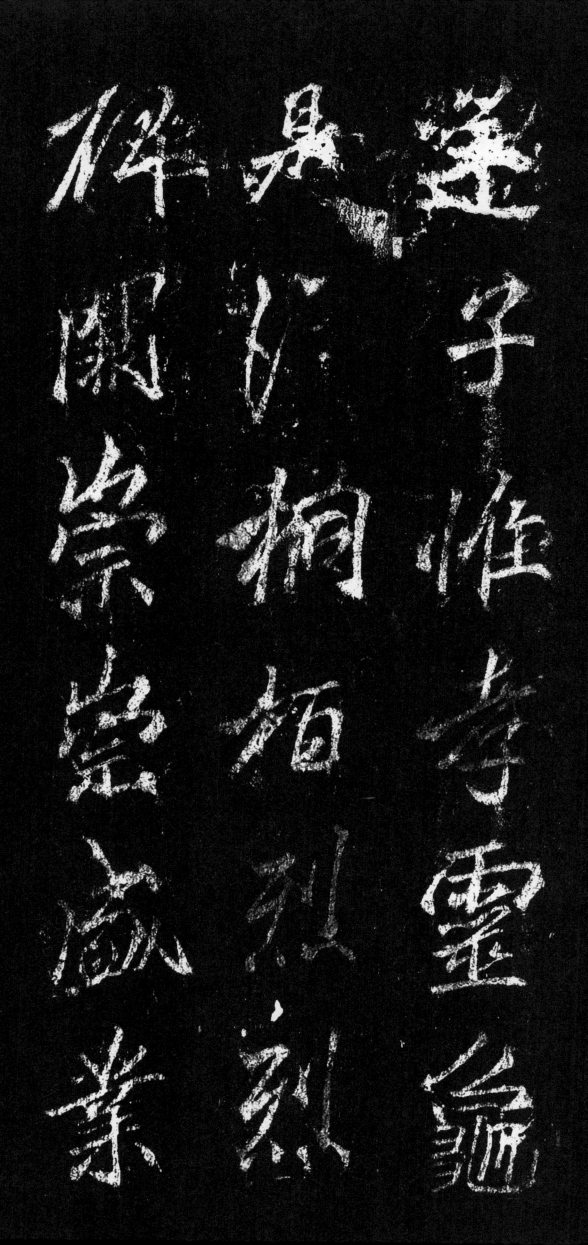

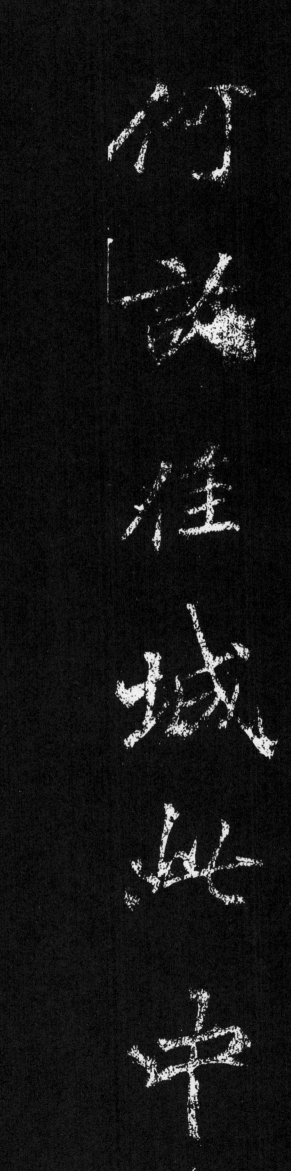

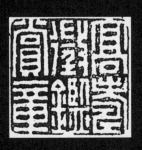

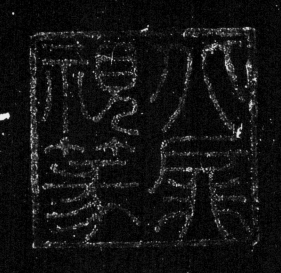

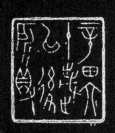

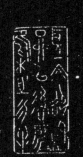

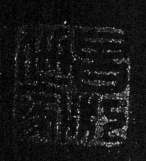

**图书在版编目（ＣＩＰ）数据**

李思训碑 ／ 刘开玺编著． -- 哈尔滨 ：黑龙江美术
出版社，2023.2
　　（中国历代名碑名帖原碑帖系列）
　　ISBN 978-7-5593-9057-8

　　Ⅰ．①李… Ⅱ．①刘… Ⅲ．①行书－碑帖－中国－唐
代 Ⅳ．①J292.24

中国国家版本馆CIP数据核字(2023)第001741号

## 中国历代名碑名帖原碑帖系列——李思训碑

ZHONGGUO LIDAI MINGBEI MINGTIE YUAN BEITIE XILIE —— LI SIXUN BEI

出 品 人：于　丹

编 　著：刘开玺

责任编辑：王宏超

装帧设计：李　莹　于　游

出版发行：黑龙江美术出版社

地　　址：哈尔滨市道里区安定街225号

邮　　编：150016

发行电话：（0451）84270514

经　　销：全国新华书店

印　　刷：哈尔滨午阳印刷有限公司

开　　本：720mm×1020mm　1／8

印　　张：8.25

字　　数：68千

版　　次：2023年2月第1版

印　　次：2023年2月第1次印刷

书　　号：ISBN 978-7-5593-9057-8

定　　价：25.00元

本书如发现印装质量问题，请直接与印刷厂联系调换。